U0022791

內功十三段圖說

水崇遜題

愈病延年

鄧邦邁題

余于乙丑冬入蜀識　先生于三台間
先生頗諳武術尤精内工余已病胃積年
衰弱從　先生專學内工習之三月體氣漸
強已著效驗識之且告世之讀此編者

丙寅夏五月天津王衰

顯廷小影

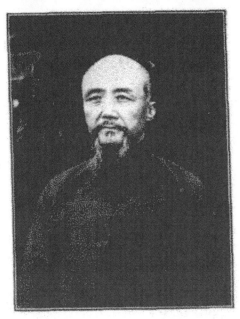

惟吾師淞貫
內場津迪後進
晚然發曚養生
引拳肅保願
松也向注觀
此翁

丙寅夏五月
閩侯林輔題

總攝八同圖範模社雙樁

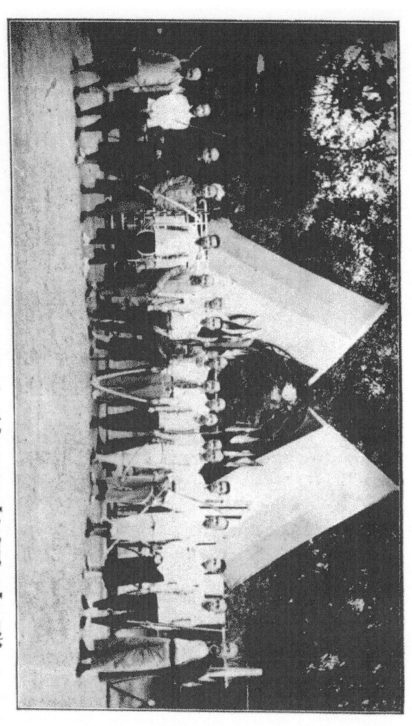

影攝術武表社健樓日慶國美

序

自歐西發明槍械之學吾國朝野士夫悉營營於物質
研究對於數千年傳來技擊之術視若弁髦或唾棄之
詎知槍械只能及遠如遇短兵相接遂失效用技擊不
但自衞有餘更補軍隊之不足顧可忽諸余每讀明清
兩史輒歎顧亭林輩結納海內劍俠志匡明社浩氣凜
然屢蹶屢起始終不渝雖目的未達齎志以歿而英挺
不拔之慨無一不從精研技擊服習內功而來吁技擊
之術謂爲與世道人心大有關係也亦可惜缺少專書

莫由進窺堂奧耳寶君顯廷精研技擊兼習內功垂四
十年于役秦隴燕蜀教學不輟老而彌篤近著內功十
三段圖說一書段分十三圖附廿二屬序於余披覽一
過審知行功煉氣諸法與誠意正心之旨相表裏竊幸
技擊之術於焉不墜業斯術者得有津梁豈僅軍事方
面借鏡有資將來人執一篇當以此覘社會之進步是

　　為序

　　　　　　　　　　　普慈吳蓮炬識於梓州

二

序

寶君顯廷[瑞]老友也乙丑秋[瑞]自渝歸遇於邑見其年
近六旬而強健猶似年少[瑞]心慕之既而出其彙集煉
習內功宗旨法門並撮像二十二圖以明其用功之次
第而乞言於不肖[瑞]思人與天地別而實與天地同天
地者人所法也此天主動動則不息地主靜靜則有常一
動一靜互為其根此天地所以悠久也憶[瑞]年三十始
出外遊而君知之最先與之共事七年最相得嗣後[瑞]
供職川邊而嘉犍而邛雅成都雖所交不一而於君則
始終不渝君亦久而心愈摯今相遇又蒙示以修煉之

三

四

方豈非天假之緣而使瑞得以藉攻錯於他山也乎君

西安人少習武藝遍遊四方歷任武職厭後瑞遊川南

而君亦旋家未幾復至自京隨謝運副來川瑞曾任川北

鹽務緝私隊隊長及運署分所衛隊隊長今十年矣前

後執贄學體術者不下千餘人蓋君之術動靜交相養

能法天地之行以為行而與他人之專靜坐者不同也

書成付剞劂行世矣奚待瑞之言為重輕然君之不求

他人而特求瑞序者益見交情之篤也

　　　　　　鳴岐李庶瑞

序

武技至清末季衰微極矣羣衆怵於庚子之禍見習武
技者輒曰此拳教之遺也地方官吏從而禁之於是鄉
黨自好者不敢一試此猶因噎而廢食防扡壓而露居
豈通論乎然物極必反剝極必復自霍元甲先生創立
精武體育會於上海東南英俊靡然從風一時文人俱
有武夫氣概余夙愛武技習之垂四十年技雖未成而
其中之祕奧運用略窺見之自來蜀中知交愛余者時
以武技爲請而余不敢妄教一人非吝祕也誠以武技

之道不用則不見其功能用則不免於傷人甚或不堪

設想吾友既愛余余何敢不愛吾友去年冬川北舊好

及璧山胡性誠傅友仁江安李碧泉諸君又以是爲請

余與諸君子習處既久知爲長者乃於退食餘閒共研

究之欲以健身體防疾病而已拳術劍擊而外兼習內

功內功以保守爲旨以寂靜爲歸此册所論列專主內

功計分十三段寫爲廿二圖苟能循習不間則身體可

增一重保障爲益豈不甚大抑余更有言者余受此學

於同里韓振選馬大有兩先生愼起居節欲念恐以毫

矣

中華民國十一年八月長安寶　鼎顯廷氏序於三臺

後自知其蘊他日有從遊者當語以其難勿詔以其易

懼以所苦勿驕以所成則是冊所載庶不爲人所詬病

鼇之差或貽後患此中消息語所難宣諸君子力行之

內功十三段圖說目次

內功十三段圖說　目錄

三

四

行功要訣

一行功地點最宜清靜萬不可受驚受驚則氣必壅滯

結成包塊遺患甚大若得二人同時練習最為合宜

既可彼此激勵互相校練又能鎮定心膽預防驚擾

一行功之時不可過飽亦不可過饑饑則氣咽不下饑

則氣行無根總以饑飽適宜為善酒後不可行功恐

血氣沸熱致有他虞

一氣功通達全身如能信之堅行之久可卻一切疾病

如患遍身麻木半身不遂及一切風症雖沉疴亦能

立起不僅實中已也

一練氣以積精爲本設色慾未除徒勞無益習此功者

當強遏慾念絕除房事但夢遺之事在所不免余得

屢試屢驗一法睡時勿令腳心受寒夏時御襪謹護

腳心身體側臥兩腿彎曲外陽睪丸置在小衣之外

以不附着物件爲是

一各圖用快鏡攝影無毫釐之差學者按圖行功實力

作去自有效驗幸勿等閒視之

一信行此功之同志如於圖中有不明瞭或疑惑之處

二

務向先進者詢問倘妄行揣測以意為之必受大害

慎之慎之

行功總則

行功一月氣已凝聚胃量見強飲食增加腹之兩旁筋皆騰起各寬寸餘用力觸之硬如木石是其驗也兩肋之間自心至臍軟而陷者此是膜較深於筋掌揉不及所致此時應於軟陷之處徐徐揉之其軟處或用散竹棒輕輕打之久則膜皆騰起浮至於皮與筋齊堅全無軟陷始為全功

內功十三段圖說　正編

三

內功十三段圖說

21

功逾百日氣已充塞周遍若水舞堤凡有罅隙卽溢而
注之當此之時可作第二段胃口功兼作第三段兩肋
功切勿用木棒砂袋棒亂打只用散竹棒由心窩至兩
肋稍骨肉之間密密輕打兼用揉法如是久之則其所
積充滿之氣引之入胃口兩肋矣
功逾二百日再練第四段心窩功第五段腔子功只用
揉法心下兩旁自肋至稍用砂袋棒打之且用揉法氣
由打處而行日久再由心窩輕打至頸自肋稍打至肩
周而復始不可倒行且勿間斷如是百日則氣滿前胸

任脈充盈功將半矣

功逾三百日前懷氣滿任脈充盈宜練第六段脊背功

以充督脈從前之氣已上肩頭今則自肩頭上循玉枕

至泥丸中至夾脊下至尾閭練畢打揉之法如前周而

復始不可倒行脊旁軟處以掌揉之或用散竹棒打之

如此百日督脈充滿凡打之處用手揉遍令其均勻積

氣一年任督二脈皆充滿乃行下部功如第九段令氣

可以貫通行至百日則其氣充滿任督二脈相通矣

任督二脈氣既充滿尚未見力何以言勇蓋以氣未到

手也法照第十段練畢用散竹棒砂袋棒打之從右肩

背打至手背指梢又從肩內打至手掌心指梢打畢用

手處處揉之時用藥水湯洗藥方見後以疏氣血再以

五花石用手握之不計其數左肩及手仍准前法功至

百日則從骨中生出力量練至數年其臂腕指掌以意

努之硬如鐵石其特徵也

行功禁忌

自初功起至完功止凡三百餘日勿多進內蓋此功以

積氣為主而精神隨之情不足則神不聚神不聚則氣

不充倘交合無度大損腎元不惟氣無由積功無由成

且將支離其體夭折其壽不可不慎至見色心動任情

妄思外雖未泄精已離宮定有真精數點隨陽痿而溢

出如火之有煙燄豈能復返於薪哉初功百日內事全

宜禁忌百日功畢方可進內一二次以疏其留滯二次

以上則斷乎不可嗣後皆同此意至行下部功時更要

謹慎或過百日疏放一次俾去舊生新以後慎加保守

此精乃作壯之本萬勿浪用

採法

用手掌着肚皮自右至左揉之均勻勿輕而離皮勿重

而着骨亦勿亂推移當揉之時冥心內觀勿忘勿助意

不外馳心不兩用則精神氣息皆注於一掌是爲如法

揉打各法程序說

初功揉法以輕爲主一月後漸可加力切勿太重亦勿

推移或致傷皮初功用揉取其淺也漸久加力兼用散

竹棒輕打之是因氣堅而增重重仍是淺也次功用木

棒打之取其深也再次用散鐵絲棒打之打外雖屬淺

而震入於內則屬深俟內外皆堅方爲全功

散竹棒

用小竹二十五根圓經約三分一端用麻繩梱緊一端

散開手握有繩之處依法打之

散鐵絲棒

用粗豆條鐵絲或電線鐵絲二十五根長一尺五寸一

端用火燒鎔團結為一一端散開手握燒煉之處如法

打之

砂袋棒

用細布縫就圓筒如木棒形長約一尺河砂裝滿用線

九

縫好依法打之

　木棒

用柏木為佳長一尺圍三寸把細頭粗其粗處之中

間略高少許用時高處着肉棒之兩頭不着肉

十

一段
丹田
根本
固焉

丹田者氣之海練氣之根本也丹田氣不充滿他處俱

不能成練丹田氣之法須身體端立兩足踏平距離約

四寸之譜右手握住左手兩臂伸直兩手緊貼丹田如

第一圖然後閉口蓄氣 此氣非吸空間之 含之約二分鐘始抬
氣乃本身之氣

頭囫圇吞下用意送至丹田卽時注目丹田兩腿同時

向前稍曲如第二圖

丹田第二圖

片時氣下有聲以五指輕輕拍腹臍名曰拍畢再蓄氣一喚氣

口照前吞下如是三口左右手鬆開交叉收回腰間仍

還端立之式雙手握住靠着肚皮往下推揉數次足跟

提起微顫數次後以兩手摩擦丹田隨擦隨緩步徐行

愈多愈好練過七日後再增三口仍照前法增至九口

為度

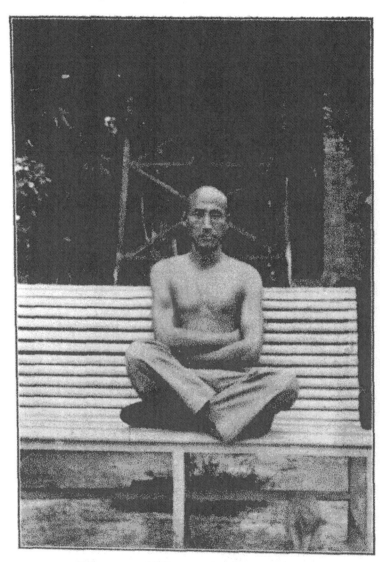

二段
冒口
雙手
抱摟

胃口練法雙足盤坐

兩手交加抱住兩肋

如第一圖閉口蓄氣

含之約二分鐘囫圇

吞下用意送至胃口

卽時目視胃口如第二圖

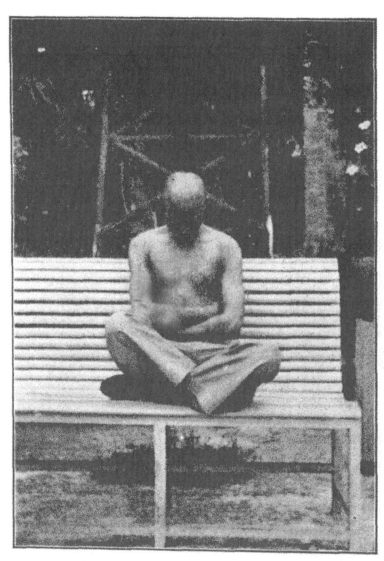

圖二第口胃

片時氣下有聲用五

指輕輕拍胃口如是

者三次九口吞畢雙

手交叉收回腰間摩

擦胃口摩擦法同前

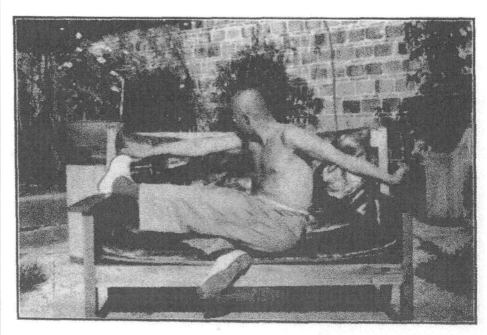

三段　左肋　右行　左接

兩肋練法右足

盤坐左足向右

伸直右手搬左

足尖左手握成

如意式伸直口

向右肩如第一圖

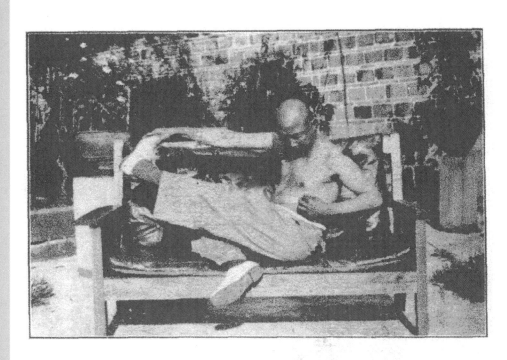

左肋第二圖

閉口蓄氣含之約二分鐘

囫圇吞下用意送至腔子

片時氣下有聲目視腔子

如第二圖用手輕輕拍腔

子如是三次九口吞畢摩

擦腔子摩擦法同前

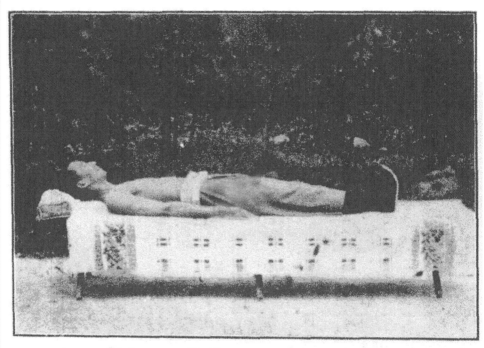

四段　方寸　週身　提勁

方寸窩（即心）練法身體仰臥兩

手伸直緊貼腹旁如第一

圖閉口蓄氣含之約二分

鐘囫圇吞下用意送至方

寸片時氣下有聲卽時目

視方寸手足立卽向上竪

起用手輕輕拍方寸如第二圖

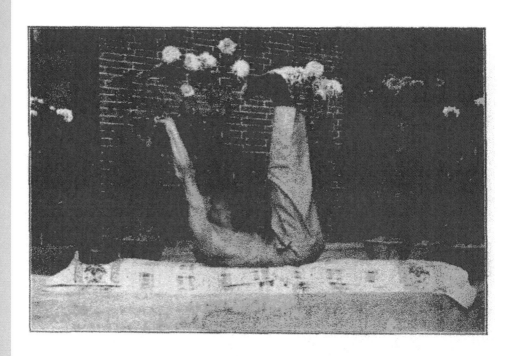

方 寸 第 二 圖

良久手足卽下

再蓄氣一口照

前吞下如是九

口吞畢摩擦方

寸摩擦法同前

腔子練法

兩足盤坐

雙掌疊起

掌心向上

置之胸前

如第一圖

腔子練法

兩足盤坐

雙掌疊起

掌心向上

置之胸前

如第一圖

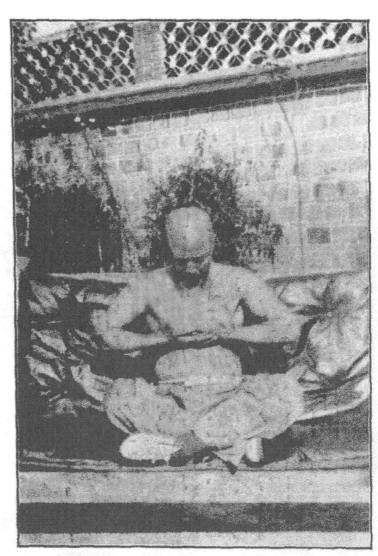

閉口蓄氣含之約二分鐘屆圖

吞下用意送至左肋片時氣下

有聲卽時目視左肋如第二圖

用手輕輕拍左肋如是三次九

口吞畢雙手交义收回腰間摩

擦左肋摩擦法同前右亦如是

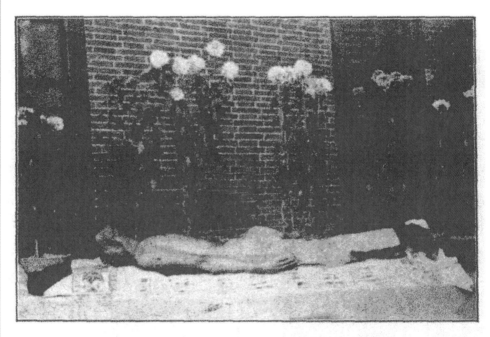

六段

背脊

全身

用力

背脊練法平身俯臥頭足與籩

平如第一圖閉口蓄氣含之約

二分鐘囵圇吞下用意送至背

脊片時氣下有聲注意背脊郎

時手足一併平起懸於空間惟

腹部着籩如第二圖

背脊第二圖

稍頃放下再蓄氣

一口照前吞下如

是三次九口吞畢

用白布三尺使手

上下摩擦脊背

項　身　頂　七
伸　直　門　段

頂門練法站立盤坐均可雙手重疊置之頂

門頭項宜直不可抬頭雙目前視閉口蓄氣

含之約二分鐘囫圇吞下卽時雙目上視注

意頂門如圖再蓄氣一口照前吞下如是三

次九口吞畢雙手放下置之腰間然後摩擦

頂門多擦爲妙

八段
兩鬢
歪頭
斜瞬

兩鬢練法立坐均可頭向左方歪斜右臂向

上微屈掌心置左鬢左手握拳置之腰間閉

口蓄氣含之約二分鐘囫圇吞下目斜上視

注意左鬢如圖再蓄氣一口照前吞下如是

三次九口吞畢右臂收回腰間卽用手摩擦

左鬢右亦如是

九段

睪九

體仰

腰彎

睪丸練法盤足仰

坐床上腰向前微

彎雙手摟睪丸如

抱石狀如第一圖

閉口蓄氣含之約

二分鐘囫圇吞下

圖 二 第 九 睪

用意送至睪丸卽時目

視睪丸如第二圖再蓄

氣一口照前吞下如是

三次九口吞畢身體端

坐雙手交叉收回腰間

然後用手摩擦睪丸

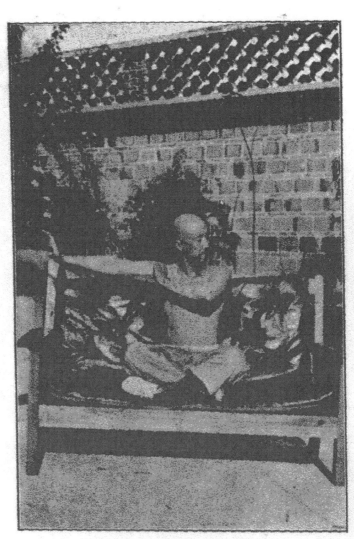

右　左　右　十
行　降　臂　段

兩臂練法雙足盤坐頭向左方

膀臂向右伸直手尖向上左手

掌置右臂側如第一圖閉口蓄

氣含之約二分鐘囫圇吞下用

意送至右臂氣至時似覺蟻行

卽時目視右臂如第二圖

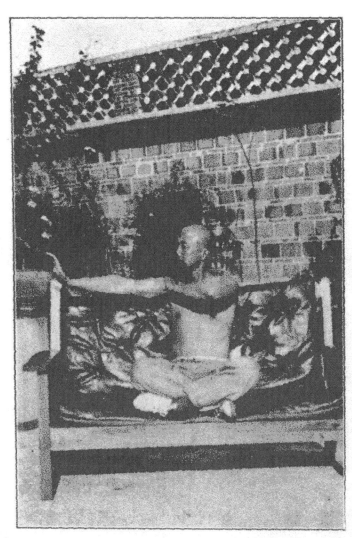

右臂第二圖

再蓄氣一口照前吞下如

是三次九口吞畢左手握

拳置左腰間右手向下移

至前方用力提起摩擦右

臂愈多愈好左亦如是如

同時練手功手指向前

十一　段足　部直　伸如幹

足部練法平坐床沿上身微仰口向右

肩左足斜伸足尖向前足跟着地足面

水平左手反叉左腿面右腿屈於床沿

右手叉於股間如第一圖閉口蓄氣含

之約二分鐘囹圇吞下用意送至足面

雙目注視足面如第二圖

足部第二圖

片時再蓄氣一口照

前吞下如是三次九

口吞畢雙手交叉握

拳放之腰間摩擦足

部愈多愈妙如單練

腿時足稍向上

氣　全　四　平
行　體　肢　起

全體練法亦名鐵板橋練法身體仰臥

床上手置於身之兩旁如圖閉口蓄氣

含之約二分鐘囫圇吞下用意送至周

身卽注意周身片時再蓄氣一口照前

吞下如是八十一口吞畢此時頭在枕

足在箅身體懸空似橋形式如第二圖

全體第二圖

周身之氣乃到約數分

鐘然後起坐摩擦周身

以周密爲佳另有全功

摩擦法詳後此外有八

處小部位如眼鼻耳腮

咽喉兩腋足心手心均

在摩擦之列未附圖式

全功摩擦法

靜坐用兩手左右摩擦丹田一百零八次叉用中指揲腹臍二十七次再擦兩肋至胃口用魚際（大指食指之間有肉墳起處）揉心窩四十九次然後再至腔子直由頸項過玉枕至泥丸倒下鵲橋均要摩擦再將魚際擦熱拭目二十七次去目疾用手心揉鼻三十六次潤肺擦耳二十七次通腎擦面二十七次去皺斑悅顏色雙手掩耳用食指放在中指上彈枕骨凹處二十七次名曰鳴天鼓去頭火叩齒二十七次去牙風雙手抱

十一

頸項向後面仰視手與項爭力十四次除肩疼摩擦兩

腮至咽喉揑氣管四十九次揑項筋一百零八次頭向

左右反視肩膊隨轉二十四次去脾胃積邪再至兩腋

揑腋筋一百零八次手背手心寸口均要摩擦背脊用

白布上下摩擦下至腰間兩手擦熱擦一百零八次除

腰痛去風邪至臀部均要擦遍至睾丸握一百零八次

外陽搓四十九次睾丸之筋揑一百零八次生精固陽

至腿彎筋膝蓋亦揑揉一百零八次再過膕腨至踝骨

陰蹻陽蹻均要注意多擦下至足部足心湧泉穴擦一

百零八次除濕健步功畢憩息片時起立再練握拳一

百零八次又用掌前推五十次如此久久行之強健身

體有奇效

朔望行探咽之法

天地一陰陽也陰陽相交而後萬物生人身一小陰陽

也陰陽相交而後百病無陰陽互用氣血交融自然無

病凡行內功者可兼行朔望探咽之法日取於朔謂與

月初交其氣新也月取於望謂金水盈滿其氣旺也設

朔望值陰雨或值不暇則取初二三十六七等日過此

六日虛而不可取也日取於朔宜在寅卯時靜對日光

正坐調勻鼻息含氣一口閉息凝神細細咽下以意送

至丹田是爲一咽如此九咽靜守片時然後照前法揉

之月取於望亦准前法於戌亥時含氣九咽咽畢揉之

此乃天地自然之利惟有恆心者乃能享用之亦惟有

信心者乃能取用之此亦爲法中之一部大功不可輕

視

十四

湯洗藥方

川烏二兩　草烏二兩　南星二兩　百部二兩　蛇床一兩

半夏一兩　花椒一兩　地丁一兩　狼毒一兩　透骨草一兩

藜蘆二兩　鵰爪一付　皮硝二兩　山甲一兩　螃蟹五個

龍骨一兩　海牙二兩　地骨皮二兩　紫花一兩　青鹽四兩

硫黃二兩一塊

醋五碗水五碗熬至七碗時常湯洗

膜論 錄易筋經

夫一人之身內而五臟六腑外而四肢百骸內而精氣與神外而筋骨與肉共成其一身也如臟腑之外筋骨主之筋骨之外肌肉主之肌肉之內血脉主之周身上下動搖活潑者此又主之於氣也是故修煉之功全在培養氣血者為大要也即如天之生物亦必隨陰陽之所至而百物生焉況於人生乎且夫精氣神雖無形之物也筋骨肉乃有形之身也此法必先煉有形者為無形之佐培無形者為有形之輔是一而

十七

二三而一者也若專培無形而棄有形則不可專煉有

形而棄無形則更不可所以有形之身必得無形之氣

相倚而不相違乃成不壞之體設相違而不相倚則有

形者亦化而無形矣是故煉筋必須煉膜煉膜必須煉

氣然而煉筋易煉膜難煉膜難而煉氣更難也先從極

難極亂處立定脚根後向不動不搖處認斯真法培其

元氣守其中氣保其正氣護其腎氣養其肝氣調其肺

氣理其脾氣升其清氣降其濁氣閉其邪惡不正之氣

勿傷於氣勿逆於氣勿憂思悲怒以損其氣使氣清而

平平而和和而暢達能行於筋串於膜以至通身靈動

無處不行無處不到氣至則膜起氣行則膜張能起能

張則膜與筋齊堅齊固矣如煉筋不煉膜則膜無所主

煉膜不煉筋則筋無所依煉筋煉膜而不煉氣則筋膜

泥而不起煉氣而不煉筋膜則氣餒而不能宣達流串

於經絡氣不能流串則筋不能堅固此所謂參互其用

錯綜其道也俟煉至筋起之後必宜倍加功力務使周

身之膜皆能騰起與筋齊堅始爲了當否則筋堅無助

譬如植物無土培養豈曰全功也哉

般剌密諦曰此篇言煉筋以煉膜為先煉膜以煉氣為

主然此膜人多不識不可認為脂膜之膜乃筋膜之膜

也脂膜腔中物也筋膜骨外物也筋則聯絡肢骸膜則

包貼骸骨筋與膜較膜軟於筋肉與膜較膜勁於肉膜

居肉之內骨之外包骨襯肉之物也其狀若此行此功

者必使氣串於膜間護其骨壯其筋合為一體乃曰全

功

筋論 錄劍俠傳

人之一身內而五臟六腑外而五官四肢皆以筋為脉

絡筋始於爪甲聚於肘膝裏結於頭面其動而活潑者

全靠着氣所以練筋必須練氣氣行脈外血行脈中血

猶之乎水百脈猶之乎百川血循氣行發源於心日夜

十二時周流於十二經瞬息無間血液循環百脈震動

肝主筋而藏血臟腑經絡之血或升或降皆肝主之所

以血氣之性不可遏血氣之身尤當保

氣血說

休寧汪氏曰人身之所恃以生者此氣耳源出中焦總

統於肺外護於表內行於裏周流一身頃刻無間出入

二十一

升降晝夜有常曷嘗病於人哉及至七情交攻五志妄

發乖戾失常清者化而爲濁行者阻而不通表失護衞

而不和裏失營運而弗順氣本屬陽反勝則爲火矣人

身之中氣爲衞血爲營經曰營者水穀之精也和五臟

佈六腑乃能入於脉也生化於脾總統於心藏受於肝

宣達於肺施泄於腎灌漑一身目得之而能視耳得之

而能聽手得之而能攝掌得之而能握足得之而能步

出入升降濡潤宣通靡不由此也飲食日滋故能陽升

陰長注之於脉充則實少卽濟生旺則六經特此長養

衰竭則百脈由此空虛血盛則形盛血弱則形衰血者

難成而易虧可不謹養乎

任督二脈說

任督二脈為陰陽之海人之脈比於水故曰脈之海任

者姙也凡人生育之本也脈起於中極之下上毛際循

腹而上咽喉至承漿而止此陰脈之海督者猶言都也

為陽脈之督綱起於尾閭由夾脊上玉枕循頂額下鼻

柱上齗而止此陽脈之海

金丹祕訣曰　一擦一兜左右換手九九之功眞陽不

走戌亥二時陰旺陽衰之候一手兜外陽一手擦臍下

左右換手各八十一次半月精固

李東垣曰　夜牛收心靜坐片時此生發週身元氣之

大要也

序

國民之體力一國之強弱繫焉居今廿四紀之國非文

弱柔脆之民所能撐拄可斷言也光復以來百度維新

提倡體育不遺餘力於是各處設武術社競尚太極八

卦形意拳吾師嘗云形意發明於明末清初時溯其始

傳自山西蒲州姬隆豐先生先生精大槍術武藝超羣

旋以大槍藉械傷人而徒手則不能奏效也乃往終南

山訪友適遇異人授以岳武穆王拳譜始識形意以鷹

熊二勢為本守像熊攻像鷹又分上中下三節理甚微

妙乃悟昔之授人者悉屬枝節膚淺而中節之拳閟聞

焉河南馬學禮深知此拳之奧而祕恐不能得其眞傳

乃僑裝苦役投姬隆豐先生處備工三年盡窺堂奧瀕

行自陳來歷隆豐先生嘉其志盡以其所長授之馬學

禮先生歸舉其所知者以誨來學一時執贄者盈門而

升堂入室止馬三元 河南府人 張志誠 南陽府人 二人而已

自後張志誠先生傳李政 魯山縣人 李政傳張聚 魯山縣人

張聚傳買壯圖 魯山縣人 買壯圖傳安大慶 陝西長安人 大慶

卽吾師也步趨二載屬庚子之變地方官恐禍生不測

二十六

嚴禁講武余之所習亦中道廢然其中義理則竊喜與
聞焉今老矣辦公有暇爰將吾師所口授者彙次成篇
附入氣功譜內仍歸內家門徑以公同好閱此者循行
而弗怠必能軔筋礪骨強毅有為以樹奇功於當世寧
獨余之慶亦民國之慶已海內賢豪如能匡所不逮則
幸甚
丙寅春三月長安顯廷氏識於三臺鹺署

形意拳寓意揭示

無極

人生太空無爭無競意境渾然不着蹤影

太極

心猿已動拳勢斯作動靜虛實剛柔起落

兩儀

鷹熊競志取法爲拳陰陽暗合形意之源

兩儀者拳中鷹熊之勢防守進取往來之理也吾

人俱有四體百骸伸之而爲陽（鷹勢）縮之而

為陰（熊勢）故曰陰陽暗合也先哲在深山窮

谷之中見有鷹熊競志因取法為拳防守像熊進

取像鷹越此二勢其拳失眞名爲形意者象其形

而思其意也

四象

已成四拳隨機應變靜如山嶽動則崩翻

四拳者　頭拳　挑領　鷹捉　沾手

四梢勁

四梢者　舌牙甲髮是也　舌爲肉梢　牙爲骨梢

二十九

甲爲筋梢　髮爲血梢　四梢要齊　至於齊

之法　舌若摧齒　牙若斷筋　甲若透骨　髮

若冲冠　心一戰而內舉動　氣自丹田而生

如虎之恨　如龍之驚　氣發隨聲　聲隨手發

　手隨聲落　一枝動　百枝搖　四梢無不齊

內勁無不出也

八卦

演成八勢處處留意夾剪之勁牟柱之式

八勢者四拳之鷹熊勢也夾剪之勁熊勢兩股夾

緊縠道上提兩肩要扣項窅頭仰目要直視牟注
之式鷹勢弓箭步也自頭至足如一直桿故曰牟
桿之代牟也

三才

八勢之中三節宜明手身及足分梢中根

三節卽三體也手爲梢節身爲中節足爲根節梢

節不明反變七十二把神拿根節不明反變七十

二盤腿中節不明週身是空

三尖要照足尖手尖鼻尖三尖不照身法不正

三彎要彎手彎腰彎腿彎三彎不彎不能成體

三心要實眉心手心足心三心不實發力不足

三意要聯拳意動意心意三意不聯出手不中

三十二

九數

三體之中各分三節理合九數形意總機

一體之中又分三節肩為根節肘為中節手為梢

節丹田為根節心為中節頭為梢節胸為根節膝

為中節足為梢節三三為九節與洛書九數相合

也

五行

三節明後五勁相佐踩撲裹束惟決勿錯

五勁者踩撲裹束決踩勁如踩毒物也撲勁如兔

虎之撲也裹勁如裹物而不露也束勁如上下束

而為一也決勁如水決也踩要決撲要決裹要決

束要決決要決一決無不決非決而不靈也

內五行者心肝脾肺腎也心動如火起肝動如箭

飛脾動氣團凝肺動吼雷聲腎動如電閃順氣卽

成功

三十四

六合

身成六式雞腿龍身熊膀鷹爪虎抱頭雷聲

六合者雞龍熊鷹虎雷心意拳之身法六形合為

一體也又有內外三合心與意合意與氣合氣與

力合是為內三合肩與胯合肘與膝合脚與手合

是為外三合

七曜

用必七體頭肩肘手胯膝合脚相助為友

七曜者頭肩肘手胯膝脚七體也二七一十四個

用法（頭是雙數）　拳中之要領

歌訣曰

打法定要先上身　足手齊到纔為眞　拳如炮龍折

身　遇敵好似火燒身

頭打起意站中央　渾身齊到人難當　脚踩中門奪

地位　就是神仙也難防

肩打以陰返以陽　兩手只在暗處藏　左右全憑蓋

勢取　縮長二字一命亡

手打起意在胸膛　其勢好似虎撲羊　沾實用力須

氣自丹田生全力注掌心沾實始用勁展放須發聲推

雙推把訣歌

敵覺　起勢好似捲地風

脚蹤正意勿落空　消息全在後腿登

練習　強身勝敵樂無窮

膝打下陰能致命　兩手空慌繞上中

劍勁　得心應手敵自翻

膀打陰陽左右便　兩足交互須自然

展放　兩手只在脇下藏

妙訣勸君勤

蓄意須防被

左右進取宜

三十六

宜向上起緊逼似熊形三節合一體這取卽成功

十形要精

十形者龍馬虎猴燕雞貓鷹鷂蛇是也諸物秉天地之靈氣而生均有巧妙之身形以禦敵而攫食古人因取以爲法此形意拳之所由昉也

龍有搜骨之法　虎有備戰之勇　貓有捕鼠之妙　猴有縱身之靈　鷂有側身之力　鷹有捉拿之精　蛇有分草之巧　燕有取水之能　雞有爭鬥之勢　馬有疾蹄之功

此拳內是精神外是安逸見之如婦奪之似虎其中變

幻難測如蒼穹之縹緲如江海之波濤如風雲之

聲色如陰陽之奧妙令人不可思議此拳中之性

理防身之妙術故學者當深研究之

三十八

跋

此內功十三段圖說暨形意拳寓意揭示為書僅數十
頁而造意於辛酉經始於壬戌脫稿於內寅成書於丁
卯前後凡歷七年始得與海內外讀者相見固以川鄙
交通阻塞郵商往返需時而是書之作言昔人之所未
言一字之爭一語之誤參考研究動須經月此其遲遲
之大原因也 不佞 自始即參預編輯之事往往吾師口
授 不佞 筆述遇不解處吾師則口講手演以示其狀每
記一段畢吾師必詳讀再四又遍召同門之習此者參

酌諮詢然後始爲定稿其形意拳歌訣及解說間有脫

字及語不雅馴處悉存其眞不敢以意爲改竄塡補蓋

懼其有毫厘之差致成千里之誤又如此也如此安得

不遲且久耶_{不佞}以乙丑冬去川中間北走魯南走粵

今年夏羈遲海上適是書初稿印成又得躬與校正之

役抑亦奇矣惜_{不佞}習內功僅兩段而罷不能暢所欲

言爲吾師申其未盡之旨然卽此有可以告世人者曰

吾之不能成功以吾不能絕慾也吾之不能絕慾以吾

年事已長而無毅力也於此有二望焉最上者靑年學

子幼而習之及其既成雖慾無害次焉者成人而後能

知縱慾之害乘機習此以謀強制苟能持以堅忍不拔

之心必不難收水到渠成之效若不侫則散嬾之習已

入膏肓空過良師毫無成就既用自媿敢以勵人世之

謀健身強種者當留意於此幸勿以是書篇幅之少而

忽之也時在

中華民國十六年丁卯八月江都于鼎基去疾跋於上

海

書名：內功十三段圖說

系列：心一堂武學‧內功經典叢刊

作者：寶鼎 著

責任編輯：陳劍聰

出版：心一堂有限公司

通訊地址：香港九龍旺角彌敦道610號荷李活商業中心十八樓05-06室

深港讀者服務中心：中國深圳市羅湖區立新路六號羅湖商業大廈

負一層008室

電話號碼：(852) 90277120

網址：publish.sunyata.cc

電郵：sunyatabook@gmail.com

網店：http://book.sunyata.cc

淘宝店地址：https://shop210782774.taobao.com

微店地址：https://weidian.com/s/1212826297

臉書：https://www.facebook.com/sunyatabook

讀者論壇：http://bbs.sunyata.cc

版次：二零二一年一月初版

平裝

定價：港幣　　九十八元正

　　　新台幣　三百九十八元正

國際書號　978-988-8583-690

版權所有　翻印必究

香港發行：香港聯合書刊物流有限公司

香港新界大埔汀麗路36號中華商務印刷大廈3樓

電話號碼：(852)2150-2100　傳真號碼：(852)2407-3062

電郵：info@suplogistics.com.hk

台灣發行：秀威資訊科技股份有限公司

地址：台灣台北市內湖區瑞光路七十六巷六十五號一樓

電話號碼：+886-2-2796-3638　傳真號碼：+886-2-2796-1377

網絡書店：www.bodbooks.com.tw

台灣秀威書店讀者服務中心：

地址：台灣台北市中山區松江路二0九號1樓

電話號碼：+886-2-2518-0207

傳真號碼：+886-2-2518-0778

網址：www.govbooks.com.tw

中國大陸發行 零售：深圳心一堂文化傳播有限公司

地址：深圳市羅湖區立新路六號羅湖商業大廈負一層008室

電話號碼：(86)0755-82224934

心一堂微店二維碼

心一堂淘寶店二維碼